청목봄체 캘리그라피 따라쓰기

청목 김상돈 씀

청목캘리

머리말

세상에는 서로 다른 사람들이 서로 다른 생각을 가지고 '조화'라는 단어를 통해 아름다움을 만들어가고 있다.
글자도 마찬가지다. 캘리그라피라 하면 대부분의 사람은 단지 아름다운 글씨, 예쁜 글씨라고 이야기한다.
캘리그라피는 글자 한 자, 한 자의 아름다움이 아닌, 서로 다른 모습의 글자들이 모여 나름의 질서를 만들어내고 변화를 느끼게 하는 작업이다.

좋은 드라마 혹은 재밌는 드라마는 주인공을 비롯하여 각 각의 맡은 배역에서 최선을 다할 때 만들어진다. 주연과 조연, 주막집주모, 나그네, 그냥 지나가는 사람1,2,3 등등
이러한 서로 다른 배역들이 조화를 만들어갈 때 비로소 좋은 작품이 나오듯이 캘리그라피는 단순히 글자로서의 미적 표현에 머무는 것이 아닌 글 전체의 조화를 생각해야 한다는 것이다.
이번에 출간하는 『청목캘리그라피 봄체 따라 쓰기』는 이러한 미적 기준을 통해 표현하려고 노력했다.

캘리그라피를 쉽게 배우는 방법은 모방에서 출발한다. 많이 쓰다 보면 자기만의 색을 가진 개성 있는 캘리그라피를 쓸 수 있다.
그리고 가장 중요한 것은 좋아해야 한다.
그렇게 하나하나 따라 쓰고 좋아하다 보면 실력 있는 캘리그라퍼가 되리라 확신한다.
이 책을 통해 캘리그라피를 사랑하는 독자들이 더 멋진 캘리그라퍼가 되기를 진심으로 바란다.

청목캘리그라피 연구실에서

멋진 청목캘리그라피 '봄'체의 특징

기존 청목체에는 '정체'와 흘림체인 '가을체'가 있습니다. 이는 예술성을 기반으로 개발된 캘리그래피 서체입니다. 이 서체는 많은 시간을 통해 얻어지는 필압에 대한 감각과 미적감각을 통한 표현예술이기에 배우는데 상대적으로 어려움이 있습니다. 그래서 글꼴의 단순화를 통한 표현의 방식을 통해 쉽게 배우고 표현하기 위한 서체 개발을 하였습니다. 그 서체가 청목 '봄체'입니다. '봄체'라 명명한 것은 귀엽고 따스한 느낌의 서체를 만들고자 함이며, 질서와 디자인을 중심으로 만들었습니다. 특히, 기존 청목체와의 차이점은 붓의 '필압'에 대한 부담을 없애고 마카펜이나 매직팬을 사용하여 표현하도록 하였습니다. 따라서 청목 '봄체'는 컬러와의 조합과 크기를 통한 조절로 조형적 표현을 하기에 적합합니다. 청목 '봄체'의 장점을 정리하자면 다음과 같습니다.

1. 붓이 아닌 매직펜 및 마카펜 등의 하드한 펜 중심의 도구를 사용하도록 하여 캘리그래피 교육의 접근성이 용이해졌습니다.
2. 선의 질서를 중심으로 한 디자인 서체로서 컬러와 크기의 변화, 두께의 변화를 중심으로 표현하기 용이합니다.
3. 자음의 글꼴을 중심으로 누구나 쉽게 적용하도록 기획하였습니다.
4. 모음은 자음이 크기를 동일, 또는 작게 표현하여 덩어리감을 중시하였습니다.
5. 디자인 서체이므로 글의 흐름에 따른 다양한 표현이 가능합니다.
6. 문장의 중심이 되는 단어를 상대적으로 부각하기 위한 크기 변화로 조사의 크기는 1/2로 표현하고, 조사나 받침 자음은 상황에 따라 두께를 1/2로 쓰거나 표현할 수 있도록 하였습니다.

청목 '봄체' 디자인 원리

청목 '봄체'는 알파벳의 'U'字를 모티브로 한 자음의 분할, 결합, 응용으로 개발되었습니다. U자의 가로형과 세로형, 거꾸로 배치한 형태를 자르고 결합하면 예쁜 자음의 글꼴이 완성됩니다. 이것은 일관된 디자인의 표현으로 누가 써도 같은 디자인의 글자가 되도록 디자인되었습니다.

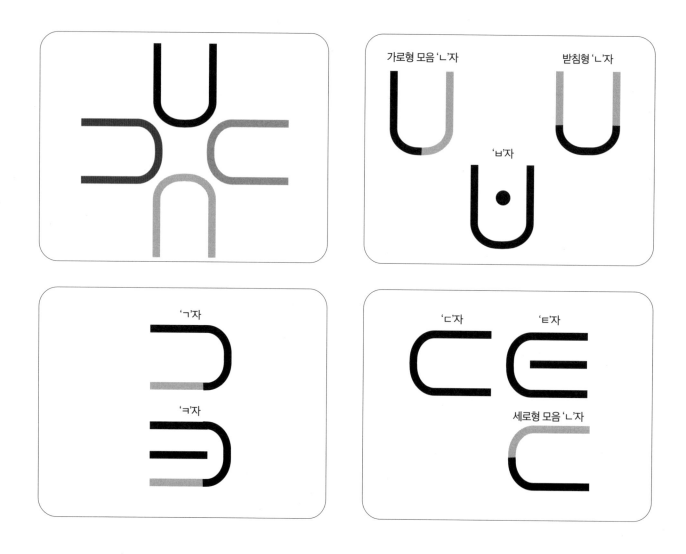

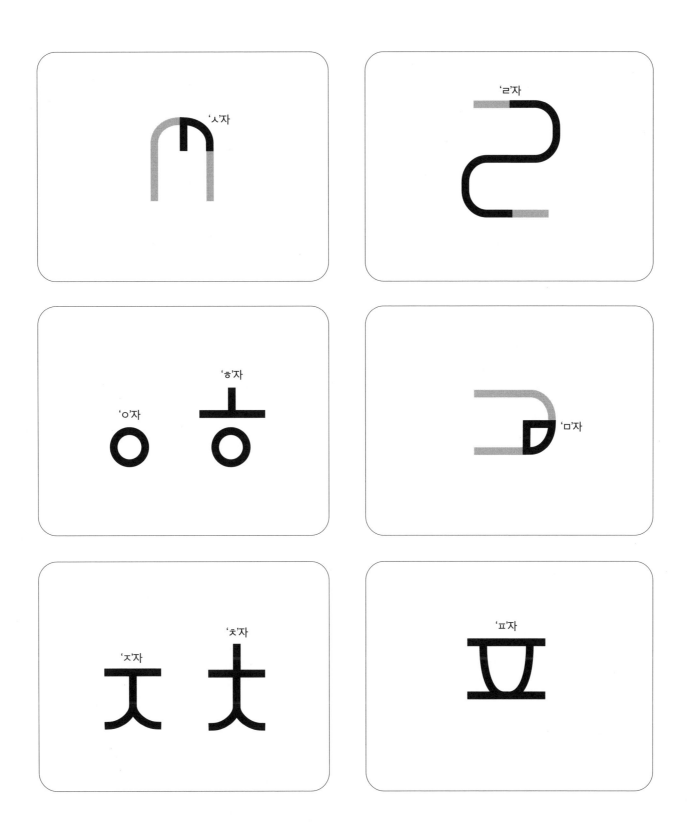

가 나 다 라 마 바 사

갸 냐 댜 랴 먀 뱌 샤

거 너 더 러 머 버 서

겨 녀 뎌 려 며 벼 셔

고 노 도 로 모 보 소

교 뇨 됴 료 묘 뵤 쇼

구 누 두 루 무 부 수

규 뉴 듀 류 뮤 뷰 슈

가 나 다 라 마 바 사

갸 냐 댜 랴 먀 뱌 샤

거 너 더 러 머 버 서

겨 녀 뎌 려 며 벼 셔

고 노 도 로 모 보 소

교 뇨 됴 료 묘 뵤 쇼

구 누 두 루 무 부 수

규 뉴 듀 류 뮤 뷰 슈

아	자	차	카	타	파	하
야	쟈	챠	캬	탸	퍄	햐
어	저	처	커	터	퍼	허
여	져	쳐	켜	텨	펴	혀
오	조	초	코	토	포	호
요	죠	쵸	쿄	툐	표	효
우	주	추	구	두	푸	후
유	쥬	츄	규	듀	퓨	휴

아 자 차 카 타 파 하

야 쟈 챠 캬 탸 퍄 햐

어 저 처 거 퍼 허

여 져 쳐 겨 펴 혀

오 조 초 코 도 포 호

요 죠 쵸 교 됴 표 효

우 주 추 구 투 푸 후

유 쥬 츄 규 뉴 퓨 휴

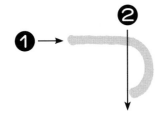

'ㄱ'자는 ❶번처럼 원의 호를 통해 ❷번 직선(수평선)과 만난다.

가을 겨울

고향역 교통 계산

거위알 구름

갈비 규장각

ㄱ

가을 겨울

고향역 교통 계산

거위알 구름

갈비 규장각

❶ ㅣ ❷ ㄴ ❸ ㄴ

'ㄴ'자는
❶번 가로형 모음 'ㄴ'과
❷번 세로형 모음 'ㄴ',
❸번의 받침 전용 'ㄴ'으로 구분한다.

너랑나랑

노틀담

뉴스 뇌과학

늬우침

ㄴ ㄴ ㄴ

너랑나랑

노들담

노들

뉴스 뇌과학

뉘우침

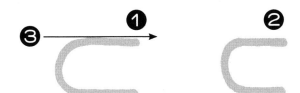

'ㄷ'자는
❶번과 ❷번처럼 크기를 달리한다.
❷번은 주로 받침용이며 ❸번처럼 반드시 수평을 유지한다.

다향 더불어

닭 도전

둠목 대장 돌아이

듣개
들더위마냥

ㄷ ㄷ

다향 더불어

닭 도전

두목 대장 돌아이

둘개 르더위끼냥

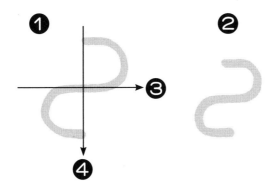

'ㄹ'자는
❶번 'ㄹ'자와 ❷번 'ㄹ'자를 보면 크기가 다르다.
❷번 'ㄹ'자는 받침으로 작게 표현한다.
'ㄹ'자는 ❸번처럼 형태의 중앙을 통해 나누고,
❹번처럼 위와 아래의 중앙을 통해 표현해야 한다.

루마니아

러일전쟁

락커룰라

2 2

루마니아
러일전쟁
락커룸라

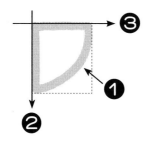

'ㅁ'자는
사각형 형태에서 ❶번처럼 원의 호를 그리듯 표현한다.
❷번과 ❸번처럼 반드시 수직과 수평선으로 표현한다.

마루타 맹꽁이

멋쟁이 망치

멸치 모던

ㅁ

마루타 맹꽁이
멋쟁이 망치
멸치 모딜

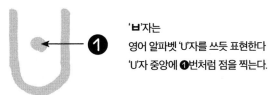

'**ㅂ**'자는
영어 알파벳 'U'자를 쓰듯 표현한다
'U'자 중앙에 ❶번처럼 점을 찍는다. 점은 반드시 동그란 원으로 표현한다.

바람길 별빛

보랏빛엽서

병원 부랑갈매기

ㅂ

바람길 별빛

보랏빛옆서

병원 부안갈매기

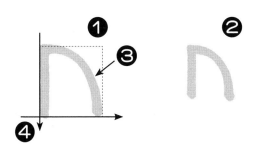

'ㅅ'자는

❶번 'ㅅ'과 ❷번 'ㅅ'은 크기가 다르다.

❷번 'ㅅ'자는 받침용으로 쓴다.

'ㅅ'자를 쓸 때 ❸번처럼 곡선을 그리듯 표현하고,

❹번처럼 수직, 수평의 줄을 맞춰 써야 한다.

사랑 소직 서울

줄래 쌍종

솔단지

싱느 르벙글

ㄲ ㄲ

마냥 조직 더울

둘래 냥종

쏟다지

망ㄴ 라벙르

ㅇ

'ㅇ'자는 동그란 원으로 표현한다.
자음 중에서 가장 작은 크기를 쓴다.
받침 'ㅇ'은 아래의 ❶번과 ❷번처럼 중앙에 위치하여 표현한다.

아름다운강산

❶ ❷

오렌지

얼굴 연인

우리에엉 유부초밥

질서를 맞추면
조형미가 좋아진다.

❶ ❷

ㅇ

아름다운강산

오렌지

얼굴 연인

위례성 유부초밥

'ㅈ'자는 사각형의 틀을 유지하며 쓴다.

저라도 쪼년

쥬단학

두 개의 세로 선은 서로 다른 길이로 표현하기도 한다.

자연주의

정치가 쮸

ㅈ

전라도　조선
쥬단학
자연주의
정치가　쥬

'ㅊ'자는 'ㅈ'자와 같은 서체 디자인이다.
❶번은 ❷번의 절반 크기로 표현하면 된다.

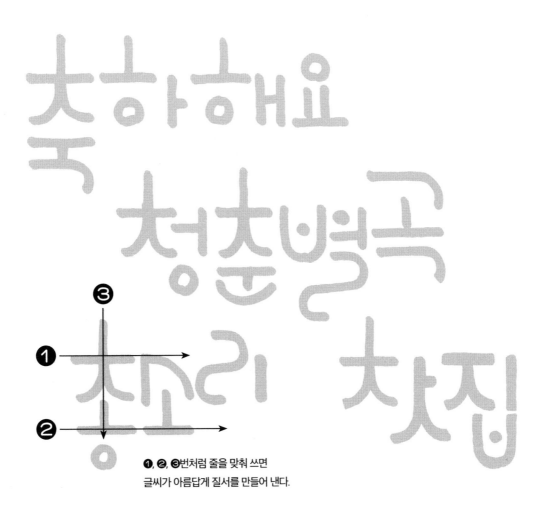

❶, ❷, ❸번처럼 줄을 맞춰 쓰면
글씨가 아름답게 질서를 만들어 낸다.

大
축하해요
청춘별곡
초리 찻집

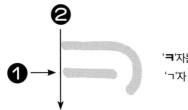

'ㅋ'자는 'ㄱ'자와 같이 자음 디자인으로
'ㄱ'자 중앙에 ❶번처럼 ❷번에 줄 맞춤하여 표현한다.

ㅋㅏ메라

ㅋㅓ피숍 콜라

코코아

ㅋㅜ알라ㄹ룸푸르

ㄱ

ㄱ ㅏ메라

ㄱㅓ피숍 콜ㄹ
ㅏ

고코아

구알ㄷㅏㄹㄹ푸ㄹ
ㅂ
ㅜ

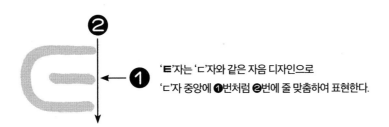

'ㅌ'자는 'ㄷ'자와 같은 자음 디자인으로
'ㄷ'자 중앙에 ❶번처럼 ❷번에 줄 맞춤하여 표현한다.

타잔

토끼탈 터줏대감

탑건 통일

글자를 내려서 표현하면 음율감이 생긴다.

ㄷ

타잔

도끼달 터줏대감

탑견 통일

태극기

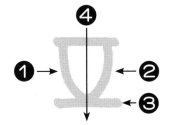

'ㅍ'자는 ❶번 획을 우측으로 기울어진 곡선과 ❷번 획의 좌측으로 기울어진 획이 ❸번 획과 만난 게 써야 한다. 만나는 획은 ❹번처럼 자음의 중앙에 위치하도록 한다.

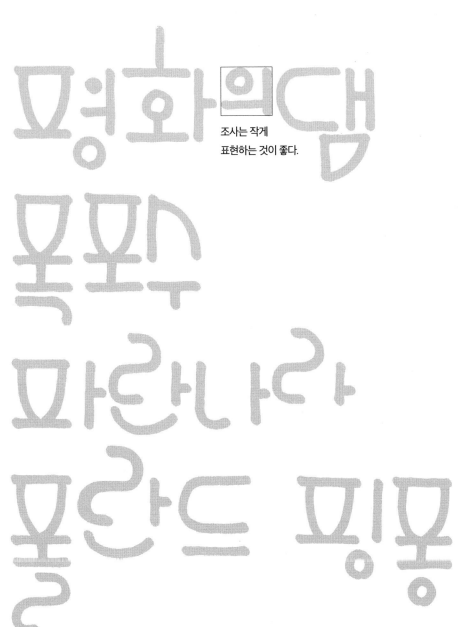

조사는 작게
표현하는 것이 좋다.

ㅁ

ㅁ평화의댐

ㅁ폭포수

ㅁ파란나라

ㅁ폴란드 핑퐁

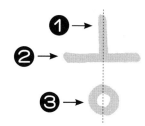

'ㅎ'자는 ❶번 획은 ❷번 획의 절반으로 하며 ❸번 'ㅇ'은 크지 않게
표현한다. ❸번 'ㅇ'은 수직선 중앙에 위치해야 균형감을 갖는다.

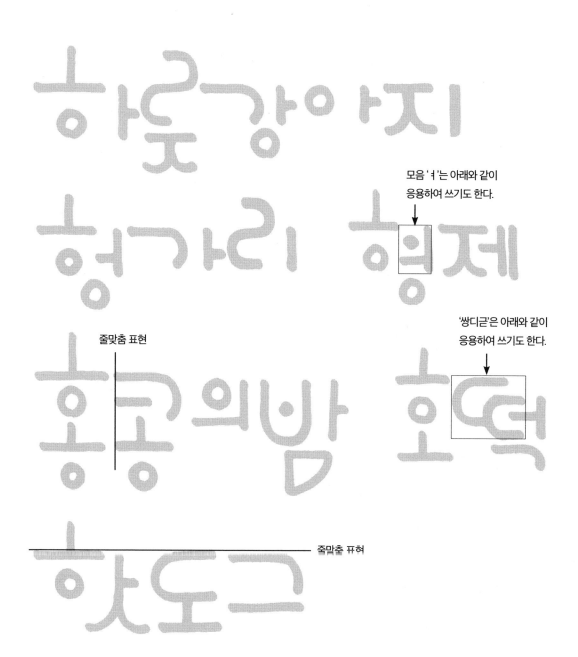

모음 'ㅕ'는 아래와 같이
응용하여 쓰기도 한다.

'쌍디귿'은 아래와 같이
응용하여 쓰기도 한다.

줄맞춤 표현

줄맞춤 표현

ㅎ

ㅎ 하늘강아지

헝가리 형제

홍콩의밤 호떡

핫도그

● 청목 봄체 단어 쓰기(종합)

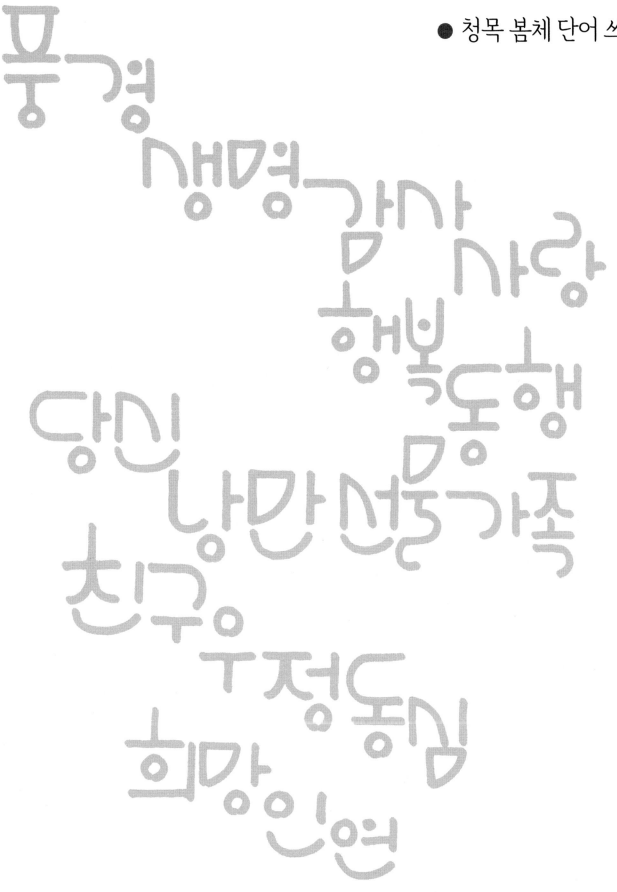

풍경

생명 감사

사랑

행복 동행

당민

낭만 선물 가족

친구

우정 동김

희망 인연

풍경
생명 감사 사랑
맘 행복 동행
당신 낭만 믿음 가족
친구 우정 동심
희망 인연

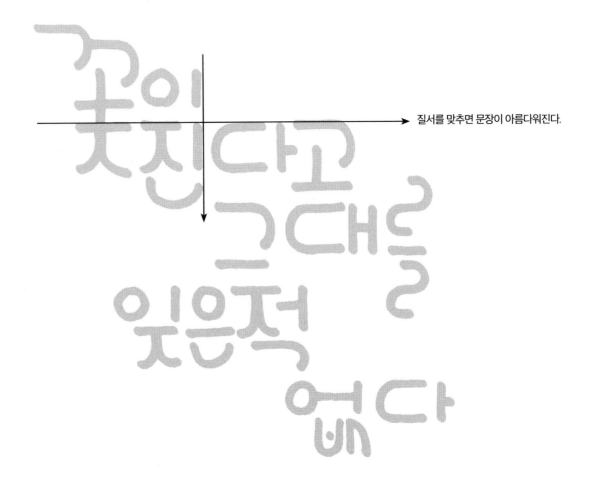

질서를 맞추면 문장이 아름다워진다.

꽃이 진다고 그대를 잊은적 없다

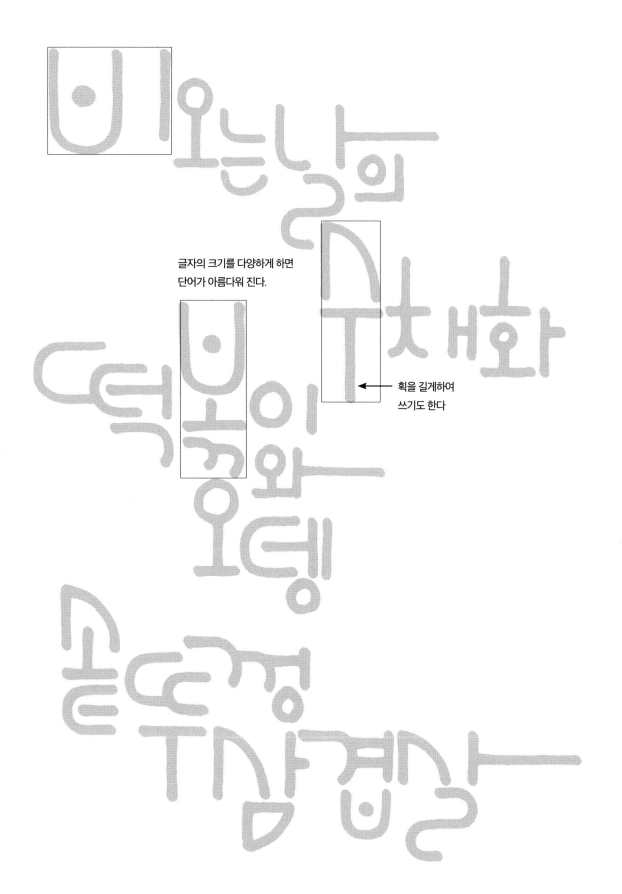

글자의 크기를 다양하게 하면
단어가 아름다워 진다.

획을 길게하여
쓰기도 한다

비오는날의 수채화

덕보이

오와

오뎅

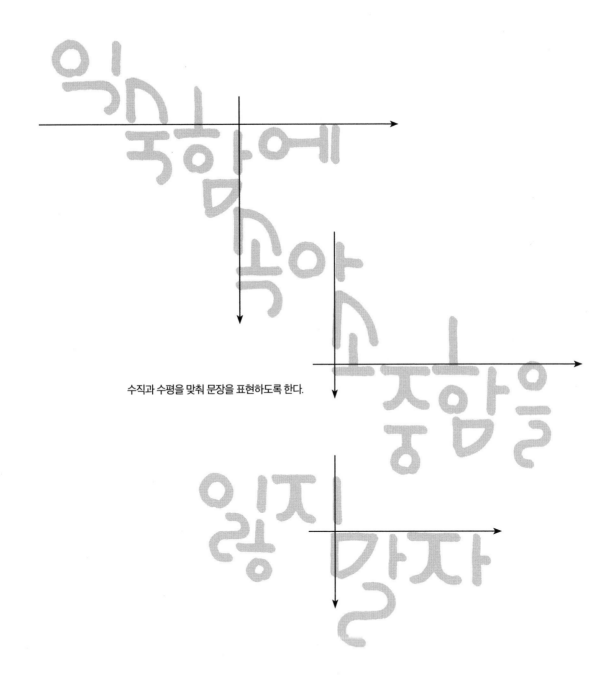

수직과 수평을 맞춰 문장을 표현하도록 한다.

익숙함에 속아 소중함을 잊지 말자

문장 이어서 쓰기는 자간을 좁혀
문장의 '덩어리감'을 표현하도록 한다.

달동네 드 동아들과 딸
수 가 방 장
전우 장
전설의 고향
청춘의 덫

다 르 동네 ㄷ ㅎ ㅇ ㅏ ㄹ 과 다 ㄹ ㅜ ㄱ ㅏ ㅂ ㅏ 장 저 ㅇ ㅜ 저 서 의 고 ㅎ ㅏ 청 ㅅ 의 ㄷ ㅓ ㅅ

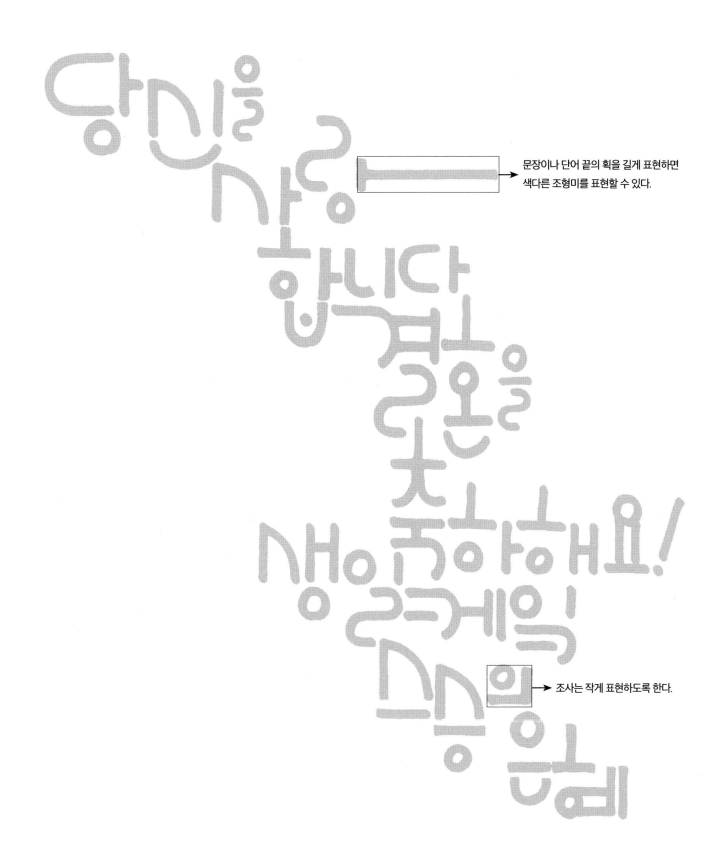

당신을 사랑합니다

문장이나 단어 끝의 획을 길게 표현하면
색다른 조형미를 표현할 수 있다.

결혼을 축하해요!

생일케익

조사는 작게 표현하도록 한다.

드림

은혜

당신을 사랑합니다 결혼을 축하해요!

진달래꽃

나보기가
역겨워
가실때
에는
말없이
고이
보내
드리오리다

동무들아 오너라 다같이 춤을 추자 해님이 웃는다 즐거워 웃는다

동구밖
과수원길
아까시아 꽃이
활짝
폈네 하얀 꽃
잎이파리
눈송이 처럼
나알리네

청목봄체 캘리그라피 따라쓰기

●

초판 1쇄 인쇄 2024년 06월 25일

●

글쓴이 김상돈

●

펴낸이 김왕기
편집부 원선화, 김한솔
디자인 푸른영토 디자인실

●

펴낸곳 **청목캘리그라피**
주소 경기도 고양시 일산동구 장항동 865 코오롱레이크폴리스1차 A동 908호
전화 (대표)031-925-2327, 070-7477-0386~9 · 팩스 | 031-925-2328
등록번호 제2005-24호(2005년 4월 15일)
홈페이지 www.blueterritory.com
전자우편 book@blueterritory.com

●

ISBN 979-11-985564-4-8 13650
ⓒ김상돈, 2024